圖解
傳統藝術入門

陳靜 陳敏 著

目錄

- 先秦　　　　1
- 秦漢　　　　33
- 魏晉南北朝　57
- 隋唐　　　　87

先秦

遠古－前 221

藝術代表：彩陶 青銅器 玉器 書法 漆器

自遠古至夏、商、周三代，歷史上概稱為"先秦"。先秦時期的部族首領或者王，大都被認為是神的代言人，通過各種祭祀儀式，能夠與神靈溝通。這個時代的很多藝術品，從新石器時代的彩陶、玉器，到商、周時代精美的青銅器，往往與祭祀神和祖先的儀式有關，因而常常帶有神秘色彩。

藝術史判斷

先秦時期是中國藝術創建與初步發展的
時期。如果將人類歷史看作一個整體，
那麼遠古時期就是人類的童年，這一時
期的藝術創造，處處閃爍著想像力的光
芒，與兒童的創造，還真有幾分相似呢。

彩陶

　　人類的雙手，給予鬆軟的黏土以形狀；火焰的溫度，改變了泥土的顏色與質地──泥土獲得了生命，陶器誕生了。

　　彩陶，開啟了中國陶器裝飾藝術的先河。泥土燒製出的器物上，有著黑色、紅褐色或棕黃色的裝飾花紋。彩陶上的這些裝飾紋被認為是迄今發現的中國最早的繪畫作品。

　　彩陶最早發現於河南省澠池仰韶村，後來，甘肅省臨洮馬家窰村也發現了很多彩陶。這些彩陶都是新石器時代的器物，距今約七千至三千年。

　　仰韶文化的彩陶紋飾中，動物圖案比較多，如魚紋、鳥紋、鹿紋、蛙紋等。其中，魚紋最為常見。人面與魚形組合在一起的紋飾，目前只見於仰韶文化，成為仰韶文化的典型標誌。

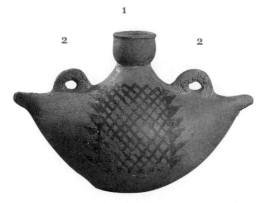

● 彩陶船型壺

這是用來盛水的壺，形狀很像一隻小船。褐黑色的網紋，像不像漁網？小船加漁網，可以捕魚了呢。

1- 從這裏注水
2- 孔裏穿上繩，可以提拿

● 彩陶人面魚紋盆

陶盆的內壁，用黑彩描繪了一個人面，耳朵兩側有小魚簇擁著，人面的頭頂上有一個三角形，可能是髮髻或裝飾，嘴巴兩側也有魚形紋飾。在人面的前方，還有兩條大魚相互追逐。這些圖案有什麼含義，至今還是一個謎。

　　馬家窰文化的彩陶，出現了大量以弧線、弧形和圓點組成的抽象動態圖案，這些動態圖案往往呈現出一種螺旋式的循環往復，很可能表達了先民們對於宇宙和生命最初的認識與體驗。

弧線、弧形和圓點組成的各種抽象動態圖案

● 彩陶盆

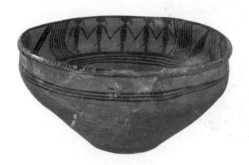

● 彩陶舞蹈紋盆

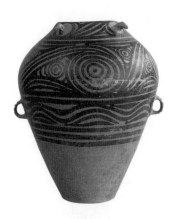

● 彩陶漩渦紋瓶

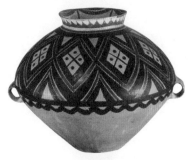

● 彩陶甕

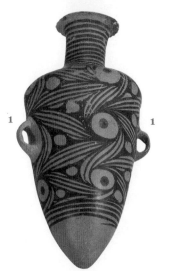

● 彩陶漩渦紋尖底瓶

這是一件很實用的汲
水器具。將空瓶繫上
繩子,放入水中。由
於瓶子上重下輕,
重力作用會使瓶口自
然向下,水便進入瓶
內,水將要滿時,重
心下移,尖底瓶就會
自動豎起,口部向
上。

1- 兩耳可穿繩子

青銅器

　　銅是人類最早認識的金屬之一。天然銅是紅色的，被稱作“紅銅”。紅銅的硬度較低，在紅銅中加入錫、鎳、鉛等元素，就提高了它的硬度，這樣生成的合金，人們把它叫做“青銅”，因為它的銅鏽呈青綠色。用青銅為基本原料加工製成的器具，被稱為“青銅器”。早在夏代，便已有了青銅製品。商代和周代的青銅器代表了中國古代青銅器的最高成就。

　　青銅器中，以禮器最為典型，考古發現的數量最多。這些青銅禮器，在祭祀祖先時，會擺放於宗廟，宴會時也會使用。有些青銅器上刻有記事耀功的銘文，是權力與地位的象徵。青銅禮器一般又分為酒器、食器、水器、樂器、兵器五大類。

　　青銅酒器在商代最為盛行，因為商代人特別喜歡喝酒。青銅酒器種類很多，有盛酒用的、喝酒用的、溫酒用的，名稱也五花八門，如：爵、尊、觥、瓿、壺、卣、斝、盉等。

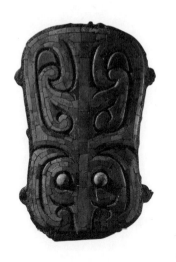

● 夏 鑲嵌綠松石獸
　面紋銅牌

青銅鑄成了主體框
架，上面鑲嵌了數
百片綠松石，歷經
三四千年，這些綠松
石竟無一脫落。青銅
牌上的紋飾，很像獸
面。人們推測它是當
時溝通天地、宣揚教
化的"神器"。

尊：一種大中型盛酒器。

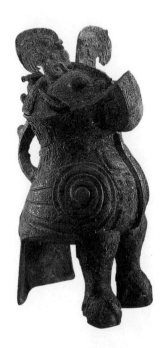

● 商 婦好鴞尊

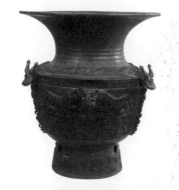

● 商 龍虎尊

尊的肩部有三條龍，
腹部雕的是虎，虎口
中含有一個人頭。

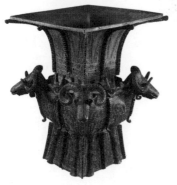

● 商 四羊方尊

它是現存商代青銅器
中最大的方尊。

觚：上部可以盛酒，中間細細的腹部一般
鑄為實心，這樣的造型降低了重心，增強
了穩定性。

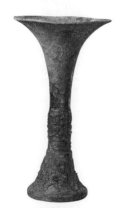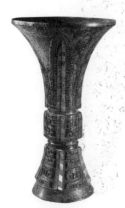

● （左）商 四象觚
● （右）西周 天觚

觥：盛酒或飲酒器，有蓋。

● 商 龍紋觥

卣：專門盛放鬯酒，鬯酒比較珍貴。卣一般都有提梁。

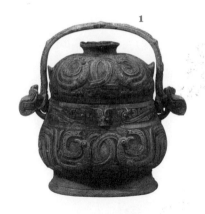

1

● 西周 銅公卣

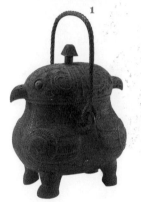

1

● 商 銅鴞卣

1- 提梁

斝：可以盛酒，也可溫酒。

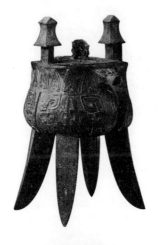

● **商 冊方斝**

該器物底部有銘文，
只有一個字："冊"，
可能是器物主人的名
或氏族徽號。

● **商 冊方斝（局部）**

兩隻鳥，鳥頭向外，
冠相連，做成拱形
鈕。

盉：盛酒器，類似酒壺。

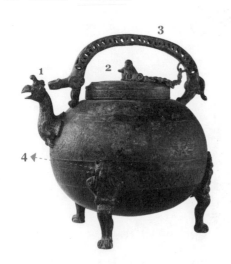

● **戰國 螭梁盉**

1- 鳥首上臥了一隻虎
2- 猴形鈕
3- 螭形提梁：螭是一種
沒有角的龍。
4- 人面鳥嘴的怪獸

用來烹煮和盛放食物的青銅器有鼎、鬲、甗、簋等。

鼎：食器，一般用來在祭祀或宴會時烹煮肉食。鼎自商代早期一直沿用到兩漢乃至魏晉，是使用時間最長的青銅器皿。另外，青銅鼎還是重要的禮器，它是先秦貴族等級制度的標誌與權力的象徵，用鼎的數目有嚴格規定。西周時期，天子用九鼎，諸侯用七鼎，卿大夫用五鼎，士用三鼎或一鼎。

●西周 毛公鼎

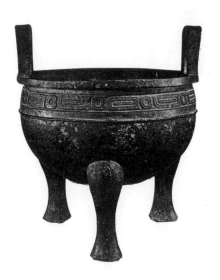

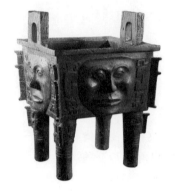

● 商 大禾人面銅方鼎

簋：盛放食物的器具，相當於今天的飯碗。

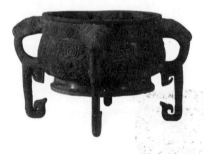

● 西周 班簋

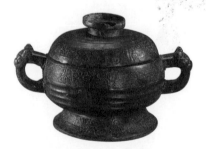

● 春秋 秦公簋

　　青銅樂器一般為打擊樂器，如鐘、
鼓、鐃、鉦等。1978 年，曾侯乙編鐘出
土，為我們呈現出了一座栩栩如生的戰國
音樂殿堂。編鐘，是按形狀大小依次懸掛
在架子上的一系列銅鐘，演奏者手持鐘
槌，根據音節的需要敲打不同的銅鐘，形
成節奏和旋律。

● 戰國 曾侯乙編鐘

曾國只是戰國時南方一個極小的侯國，國君曾侯乙更是名不見經
傳，但曾侯乙墓卻聲名遠播。原因是，在它的墓室裏發現了迄今
所見戰國時代最為壯觀的樂器，世稱“曾侯乙編鐘”。這套編鐘演
奏時大約需要 22 名樂工，他們之間需要密切配合才能產生出美妙
的音樂。

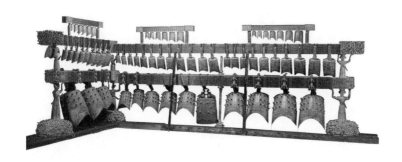

青銅兵器，主要用於儀仗隊，如劍、戈、鉞等。

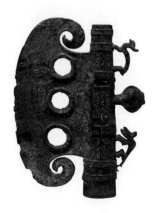

● 商 三孔有鋬鉞

● 春秋 越王勾踐劍

劍身佈滿規則的黑色菱形暗格花紋，刻有"鉞王鳩淺，自乍用鐱（越王勾踐，自作用劍）"八個字。

玉器

　　玉文化，是中國傳統文化的一個重要組成部分，人們用"寧為玉碎"來形容人的氣節；以"化干戈為玉帛"來表達崇尚和平的願望；以"潤澤以溫"形容人的美好品質；以"瑕不掩瑜"形容人的忠直清正……考古發現表明，中國的製玉工藝可以追溯到距今七八千年前的新石器時代，以紅山文化、良渚文化等遺址所發現的玉器最具代表性。

　　紅山文化分佈於內蒙古自治區東南部、遼寧西部與河北北部，因最早發現於內蒙古赤峰市的紅山而得名。紅山文化發現的玉器中，動物形玉器最為豐富，玉雕龍、玉鴞、玉龜等最具代表性。

　　良渚文化分佈在太湖流域，因發現於杭州市餘杭區良渚鎮而得名。良渚文化的玉器中，最令人矚目的是玉琮。

　　玉琮是中國上古時代祭祀時所用的重要禮器，通常由一個稜柱形的外輪廓和圓柱形的內輪廓結合而成，玉琮的外表可分成幾節，每節都飾有相同的人面或獸面紋。

　　商代，貴族們將玉器看作身份與財富的象徵，也把玉當作祭祀時珍貴的祭品。

　　周代，用於裝飾、禮儀、喪葬的玉器大量增加，還出現了工藝十分複雜的玉飾品。玉文化成為周代禮樂文化的重要組成部分。玉不再僅僅象徵權力或財富，還形成了"以玉比德"的觀念，佩戴玉飾，不僅是裝飾，還象徵著美好的事物與品德。

● 紅山文化 玉獸玦

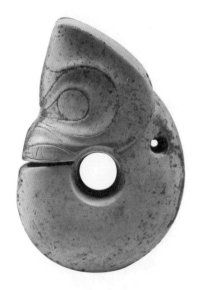

● 良渚文化　玉獸面
　紋琮

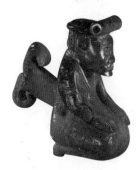

●（左上）商 玉斧
●（右上）商 玉跪式人
●（左下）商 玉鳳
●（右下）商 玉鸚鵡

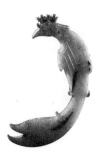

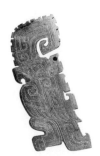

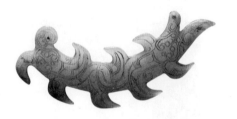

● 西周 玉夔龍佩

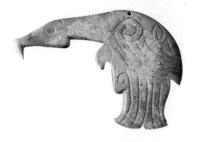

● 西周 玉鷹

● 戰國 玉鏤空螭虎
紋合璧

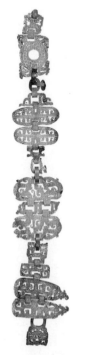

● 戰國 玉多節佩
由五塊玉料製成。共
26 節，均由活環套
接。解開可成五組，
接起來就是一個。主
體是蛇紋、龍紋和鳥
紋。

書法：
甲骨文與金文

　　中國古代的書法藝術源遠流長，迄今可考的最早的成熟文字，叫做“甲骨文”。這種文字出現於商代。當時的宮廷貴族在遇到生、老、病、死和戰爭、災害等重大事件時，都要在龜甲或獸骨上鑽孔、灼燒，根據其碎裂的紋路進行占卜，再將占卜的目的和結果寫在龜甲或獸骨上。商代甲骨文距今已三千多年，到清代末年才被人發現。由於是刻在甲骨片上，甲骨文的線條以直線為主，看上去銳利而挺拔。

　　從藝術角度看，甲骨文筆法可看出粗細、輕重的變化，已具有了後世方塊漢字的基本形體，結構勻稱、穩定，初步奠定了漢字線條藝術的基礎。中國書法的“三要素”——用筆、結體、章法——在甲骨文中也有所體現。

　　甲骨文的字形，有著強烈的象形特徵，如“牛”字，就像從上往下看一頭牛所得到

的印象。"羊"字則突出了羊頭上的彎角，
"車"字突出了車輪……

　　由於處於漢字發展的早期階段，甲骨
文的很多字形並不固定，如"馬"字就有
很多種寫法。

●（左）商 祭祀狩獵
　塗朱牛骨刻辭
●（右）商 宰豐骨刻
　辭
1- 宰豐骨的獨特之處在
於其正面刻有花紋，並
嵌有綠松石

●（左）甲骨文 "牛"
●（中）甲骨文 "羊"
●（右）甲骨文 "車"

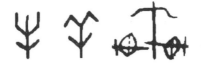

●甲骨文 "馬"字的
　幾種寫法

如果說甲骨文奠定了中國書法的線條基礎，那麼金文則鞏固了方塊字的結構。金文是商代以來刻在或鑄在青銅器上的文字，由於古人稱"銅"為"金"，所以這種文字被稱為"金文"。同時，由於它多鑄刻於鐘、鼎上，故又稱"鐘鼎文"。

商周時期的金文，字形特點與甲骨文有了很大區別，最突出的變化是線條趨於飽滿、婉轉，同時，字形結構中的象形因素逐漸淡化，粗細、曲直等對比得到強化。周代的金文端正、穩定、和諧，具有肅穆井然的廟堂氣息，是周代強調秩序之禮樂文化的產物。

周代最具代表性的金文，是"毛公鼎"的銘文。

西周康王時期的大盂鼎銘文，是金文的另一典範。

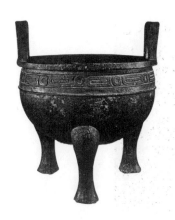

● **西周 毛公鼎**

毛公鼎是西周晚期毛公鑄的青銅鼎，鼎內有 499 字的銘文，排列成 32 行，是青銅器銘文中字數最多的。毛公鼎銘文字呈長方形，筆意圓勁。當中記載了周王封贈毛公之事。

● 西周 毛公鼎銘文
（拓片）

● 西周 大盂鼎

大盂鼎銘文共 291
字，字形和佈局都十
分質樸平實，用筆方
圓兼備，具有端嚴凝
重的藝術效果。周王
告誡一位叫“盂”的
人，殷代以酗酒而
亡，周代則忌酒而
興。周王命令盂一定
要盡力地輔佐他，敬
承文王、武王的德
政。

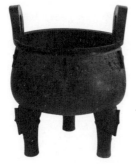

● 西周 大盂鼎銘文
（拓片）

漆器

　　從漆樹上採割的膠狀汁液，叫做"生漆"或"大漆"。生漆剛割下來時呈乳白色，接觸空氣後轉為褐色。生漆可以保護木製品，不致腐朽。生漆工藝在中國有著幾千年的傳統，戰國時的莊子就當過漆園吏（管理漆園的小官）。

　　將生漆塗在器物表面製成的器具，叫做"漆器"。中國是世界上最早使用漆器的國家。

● **河姆渡文化　朱漆木碗**

七千多年前的朱漆木碗，是迄今最早被發現的漆器。看，顏色還很鮮豔呢。

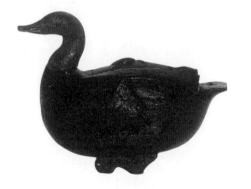

● 戰國 彩繪樂舞
　鴛鴦形漆盒

● 戰國 彩繪木雕
　鴨形漆豆

豆是一種盛東西的容
器，這件器物十分精
巧，上面的蓋是一隻
舒服地臥著休息的木
雕鴨子。

● 戰國 彩繪透雕漆
　座屏

"鼎" 的問題

就說這九鼎吧，傳說，大禹將天下分為九州，又鑄了九個大鼎來代表九州。這樣，九鼎就象徵國家。

原來這樣！那"一言九鼎"就表示說的話很有分量，很有作用。

是啊！表示說話有分量。"九鼎"是權力的象徵。春秋時期，楚莊王向周天子的使臣打聽九鼎的輕重，人們就認為他是要圖謀周朝的天下。這個典故叫"問鼎"。

我明白了。所以建國定都，可以稱"定鼎"。

秦漢

前 221－220

藝術代表：雕塑 書法

公元前 221 年，秦滅六國，實現了中國
的統一，也標誌著中華文化共同體基本
形成。漢代分西漢與東漢兩個時期，合
稱"兩漢"。漢代創造了輝煌的文明。
秦漢是中華民族的政治、經濟、文化走
向統一的時代，也是開放與進取的時代。

藝術史判斷

這個時期的藝術雖缺少細節的關照而多
少顯得有些幼稚、粗糙和笨拙，卻往往
有著恢宏壯麗的表現形式，體現出強健
與進取的勃勃生機，具有縱橫捭闔、沉
雄豪放的大美氣象。

雕塑

　　新石器時代的先民們已經創造出大量以陶、玉、石、骨等為材質的動物及人形雕塑。到秦代，雕塑技藝繼續發展，秦始皇陵墓中的兵馬俑，是其重要代表。漢代雕塑種類增多，神態更為生動，既有石雕、陶土雕像、青銅雕像，還有聲名遠播的畫像石、畫像磚。

秦始皇陵兵馬俑

　　商代盛行用人陪葬，到戰國時，這一殘忍的制度被廢除了，改用木製或陶製的"俑"來代替人。"俑"後來就逐漸成為墓葬中陪葬偶人的專有名詞。製作這些偶人的材質很多，有木、石、泥土、青銅等。最常見的是木頭做的木俑和泥土燒製的陶俑。秦始皇陵兵馬俑就是以陶俑代人殉葬的典型。

　　秦能夠統一中國，主要憑藉它的軍事優勢。秦始皇死後，他的陵墓中就以大量的兵馬俑作為陪葬。那些威武雄壯的軍陣、栩栩如生的武士俑、活靈活現的戰馬，展現的也

正是秦王朝強大的軍事武裝力量。今天，秦
俑坑不僅被看作是秦軍的縮影，還被認為是
世界上最大的地下軍事博物館。

　　秦俑的平均身高在 180 厘米以上，最高
的可達 190 厘米。每個俑都是單獨製作的，
頭和手單獨製成，再拼到身體上，腿部實
心，軀體空心，製成後，表面塗抹上細泥，
形成皮膚。其中有高大魁梧的將軍，有威武
剛毅的軍吏，更多的則是神情各異的士兵，
喜怒哀樂、神情各異，千人千面，個個不
同，被認為是秦軍將士的真實寫照。

● 秦 秦始皇陵兵馬俑一號坑

秦始皇陵的俑坑共有三處。一號坑最大，長 230 米，寬 62 米，坑
中排滿了六千多個步兵、弩兵、騎兵和戰車俑。

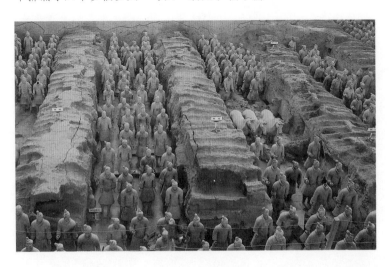

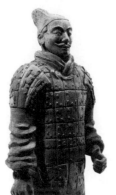

●（上）秦 將軍俑
●（左）秦 武士俑
●（右）秦 軍吏俑

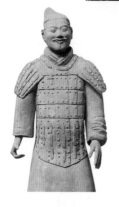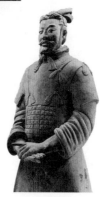

●（左）秦 跪射武士俑
●（右）秦 立射武士俑

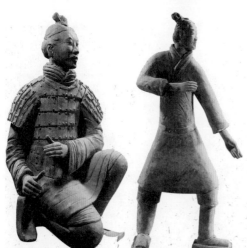

　　每件秦俑從身體結構，到頭髮眉毛，都
是精雕細刻。保存良好的秦俑是彩色的，面
部輪廓清晰，眼睛的黑白眼珠都描繪得很清
楚。觀看秦始皇兵馬俑，幾乎就是在近距離
地觀看當年的秦國軍隊。

　　沈從文的《中國古代服飾研究》中臨摹
了秦兵馬俑的髮型，請看，秦國男子的髮型
很豐富啊。

● 秦兵俑髮式圖

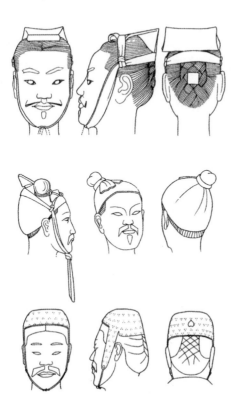

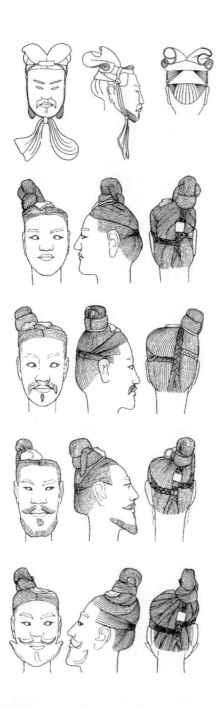

● 秦兵俑髮式圖

　　秦始皇陵墓中出土了兩輛大型青銅車馬。直到今天，銅車馬上的各種鏈條仍能靈活轉動，門窗開合自如，可以行駛，體現了兩千多年前精湛的青銅製作工藝水平，所以被稱為 "青銅之冠"。

　　秦始皇陵兵馬俑已列入聯合國教科文組織《世界遺產名錄》，而秦始皇兵馬俑博物館也成為世界上最大的遺址博物館。

● 秦 秦始皇陵青銅車馬

銅車馬，約相當於真實車馬的二分之一。車馬的各個部件，先分別鑄造成型，然後採用嵌鑄、焊接、粘接、鉚接、子母扣等多種機械連接工藝組裝為一體。

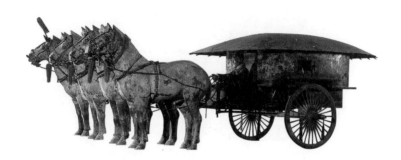

霍去病墓前石雕

　　霍去病是漢代名將。漢武帝時，霍去病在祁連山一帶力克匈奴，立下赫赫戰功。他去世時年僅 24 歲。漢武帝為了紀念他，仿照祁連山的樣子為他修建了巨大的墓塚，又在墓地上製作擺放了各種人獸石雕。現在還存有石雕 16 件。這些石雕借用了石頭的天然形態，只是稍加雕琢以求神似，花崗岩堅硬粗礪的質地與石雕古拙樸厚的風格完美地結合在一起，渾然天成，體現出氣魄深沉雄大的漢代風範。

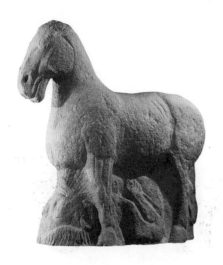

●漢 霍去病墓石雕立馬

● 漢　霍去病墓石雕
　　伏虎

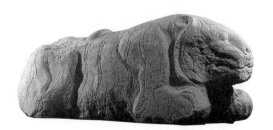

● 漢　霍去病墓石雕
　　躍馬

這是一匹奔馳中
的戰馬。高昂的
馬頭、警覺的雙
目、行將伸展的前
腿⋯⋯雕塑捕捉到
了躍馬奔馳的瞬間
動勢和勇猛無懼的
內在精神。

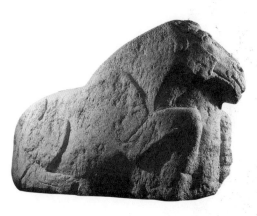

"中華第一燈"

　　在河北省滿城區西漢中山靖王劉勝妻子竇綰的墓中,出土了一盞青銅宮燈。專家考證,這盞燈曾放於竇太后(劉勝祖母)的長信宮內,故名"長信宮燈"。這盞"長信宮燈"製作工藝精美絕倫,藝術構思巧妙獨特,被譽為中國工藝美術品中的巔峰之作,有"中華第一燈"的美稱。

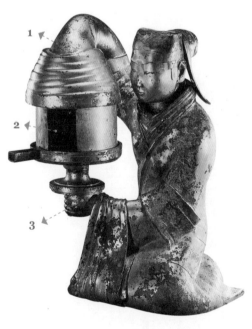

● 漢 長信宮燈

宮燈的燈體造型,是一位通體鎏金、跪坐、神態恬靜的宮女。宮女體內是空的,頭部和右臂可以拆卸。

1- 右手提著燈罩,右臂與燈的煙道相通,以手袖作為虹管吸收油煙,使油煙可以順著宮女的袖管進入體內,有利於保持室內空氣清潔。

2- 燈罩由兩塊弧形的瓦狀銅板組成,合攏後為圓形,可以左右開合,便於調節燈光的亮度和方向。

3- 左手托燈

可愛的說唱俑

　　在墓葬中，有各種各樣的俑。說唱俑是漢代陶俑裏最具歡樂氣息的。出土於四川省成都天回山崖墓的"擊鼓說唱俑"，最為知名。

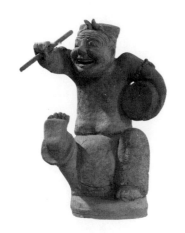

● 漢 擊鼓說唱俑

這位表演說唱的藝人，裹著頭巾，赤膊光腳，左臂環抱圓鼓，右手高揚鼓槌，表情誇張，詼諧生動。連他額上的皺紋，也如同快樂的水波，讓人忍不住要隨他笑出聲來。

● 漢 擊鼓說唱俑

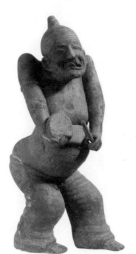

勇猛的馬

馬是中國古代作戰、運輸、通信最為迅速有效的工具，因此中國人喜愛駿馬，將馬與龍並稱，稱"龍馬精神"。而在漢代，強大的騎兵還是反擊外敵入侵、保衛國家安定的重要軍事條件，駿馬成為民族尊嚴、國力強盛、英雄業績的象徵。漢代人對馬的喜愛遠超前代，馬的雕塑，數量眾多。

秦代的陶馬往往頭大、身長、肢短。漢代雕塑中的馬，大多頭呈方形，身短頸長，胸廓發達，腿蹄線條遒勁流利。

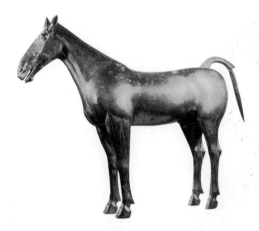

● 漢 鎏金銅馬

這是漢墓中出土的青銅馬，馬的表面用特殊的工藝塗了一層黃金，稱"鎏金"。銅馬馬口微張，雙耳直豎，馬體勻稱，筋強骨健。

● 漢 陶馬

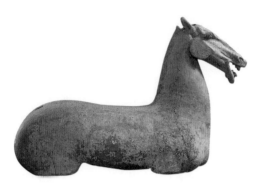

● 漢 銅奔馬

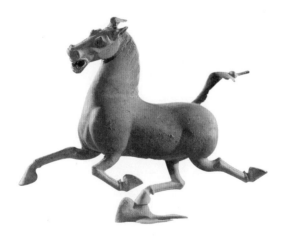

畫像石

在漢代的地下墓室以及墓地的祠堂等建築中，人們發現了很多雕刻有圖像的石頭，這些石頭不光用於建造墓室，石頭上的圖像還用來為死者服務。漢代人相信，人死以後，就到了另外一個世界，在那個世界中，他們希望還能像以前那樣生活，於是，就將墓室建得大大的，各種生活用品俱全，還要在墓室中雕刻上生前的各種場景。舉世聞名的漢畫像石、畫像磚就是在這樣的背景下產生的。

漢畫像石（磚）上雕刻的內容十分豐富。有的描繪車騎出行、迎賓拜謁、庖廚宴飲、樂舞雜技、射御比武等場景；有的描繪賢君明臣、武功爵勳、貞節烈女、刺客俠士等歷史人物；有的刻畫青龍、白虎、朱雀、玄武、西王母、東王公、九尾狐、人頭蛇身的伏羲和女媧等千奇百怪的神靈，題材十分廣泛。人們從畫像石上，幾乎可以看到漢代生活的方方面面。這些石刻的風格十分樸拙，具有很高的藝術價值。

● 漢 牛耕畫像石

● 漢 水陸攻戰畫像石

● 漢 伏羲女媧畫像石

● 漢 宴飲畫像磚

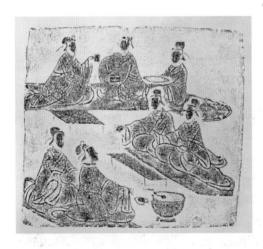

書法

　　漢代書法，主要有小篆、隸書與章草，最具代表性的是隸書。隸書是漢代人最常用的字體。漢代是一個大帝國，疆域廣大，行政命令多，秦代的篆書寫起來比較麻煩，人們為了方便簡省，就將篆字的筆畫由繁改簡，字形由圓變方，逐漸就演化為了隸書。成熟的漢隸水平線條飛揚律動，結構上下緊湊、左右舒展，呈現出雍容典雅的風格。

　　在山東曲阜孔廟中，有三座漢代立的碑，碑文用隸書書寫，是漢隸的範本。這三座碑是：乙瑛碑、禮器碑、史晨碑，並稱"孔廟三碑"，歷來受到書法家的重視。

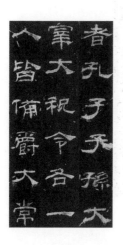

● 漢 乙瑛碑（局部）
東漢立，碑高 3.6 米。隸書共 18 行，每行 40 字。記載的是魯相乙瑛代表孔子的後人上書朝廷，請求設置一名官吏，專門執掌孔廟禮器和廟祀之事。

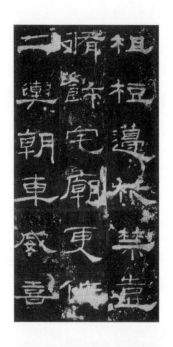

● **漢 禮器碑（局部）**

東漢立。碑高 1.5
米。碑文記述了魯相
韓敕修整孔廟、增置
各種禮器之事。碑的
隸書精妙峻逸，以方
筆為主，凝整沉著。

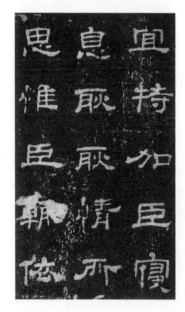

● **漢 史晨碑（局部）**

東漢立。碑高 2 米
多。碑文主要是魯相
史晨與長史李謙奏請
祭祀孔子的奏章。隸
書端莊典雅，行筆圓
渾淳厚，筆勢中斂，
是東漢官方書體的典
型。

"馬踏飛燕"

1

漢代藝術中，馬的形象可真多啊！青銅馬、
石雕馬、陶馬、漢畫像石中的馬……

我知道，我知道，最著名的是"馬踏飛燕"。

2

其實呢，這雕像本來沒名字，是郭沫若先生
將它命名為"馬踏飛燕"的。

馬雕得很像，燕子，那真是燕子嗎？

5

還有人叫它"馬踏匈奴"！

啊？到底是什麼啊，徹底凌亂了！

4

還有人說是烏鴉。

烏鴉？

3

不太確定，有好多看法，有人說是雲
雀，有人說是飛鷹……

雲雀？飛鷹？

魏晉
南北朝
220-589

藝術代表：雕塑 書法 繪畫

這三百六十多年，是中國歷史上公認的
亂世，社會動蕩，但思想文化領域卻極
為活躍，異彩紛呈。漢代一直興盛的儒
學衰微，佛教、道教都在這個時期真正
進入了中國人的生活。

藝術史判斷

魏晉南北朝是一個藝術自覺的時代,一個以美為追求、極具魅力的時代。詩賦書畫等體現士人修養的技藝在魏晉時期得到了社會的普遍重視,士大夫階層從事繪畫和書法者眾多。另外,佛教藝術興盛,既豐富了藝術題材,還帶來了異國的藝術技法;書法則充分表達書寫者的個性,體現出人們對於精神自由的追求;繪畫中,人物畫開始形成"以形寫神"的特色。

雕塑

　　魏晉以來，佛教發展很快，信佛的人很多，佛教造像就流行起來了。尤其是南北朝時期，佛教造像進入了繁榮時期，是雕塑藝術的代表。

　　佛教造像大都在石窟中。工匠們依山崖開掘出一些岩洞，稱為"石窟"。石窟內既可做寺院，也可做僧房，還雕刻有大小不等的佛像。古代的善男信女們相信，出資開鑿石窟、為佛造像，可以積累自己的功德。今天，我們還能看到許許多多那個時代留存下來的佛教造像。最知名的是山西大同雲崗石窟和甘肅天水麥積山石窟。

　　此外，被稱為"世界上現存最大的佛教藝術寶庫"的敦煌莫高窟，此時也處於快速發展階段。此地石質較粗，雕刻佛像難度大，因此佛教造像以彩塑為主，風格多變。

　　魏晉南北朝時期的佛教造像，既有佛教
源頭印度的特徵，又自然帶上了漢民族的理
念。比如雲崗石窟的佛像大都軀體健壯、面
相豐滿、鼻樑高隆、耳垂寬大，帶有比較明
顯的異族特徵，但圓胖的臉型就是漢族人特
有的了。

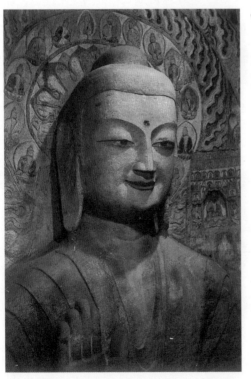

● 北魏 雲崗石窟 立
　佛（局部）
大佛寶相莊嚴、耳垂
寬大。

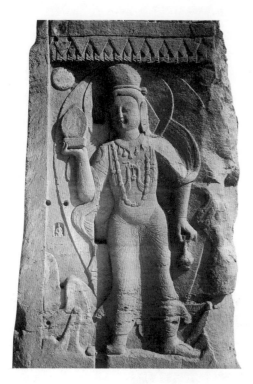

● 北魏 雲崗石窟
　菩薩

菩薩下身穿長裙，右
手托寶珠，左手提淨
瓶。

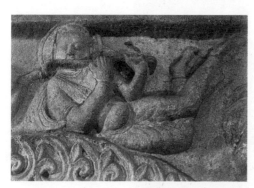

● 北魏　雲崗石窟
　伎樂天

這是早期的飛天，不
是曼妙的女子，而是
一個胖胖的孩童，口
吹橫笛。沒有後世翻
飛的飄帶，但頗具稚
拙之風。

　　自北魏開始，佛像不再那麼莊嚴，面容
漸漸和藹生動起來，有了更多的塵世煙火之
氣。麥積山石窟就是這一特徵的代表。冰冷
的石頭有了人世的溫度。

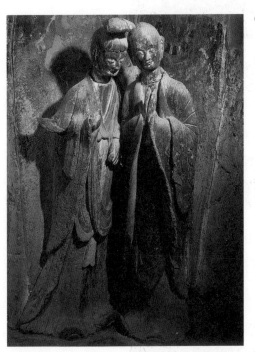

● 北魏　麥積山石窟
　菩薩與弟子
菩薩微微俯身向前，
弟子恭敬地側耳傾聽。

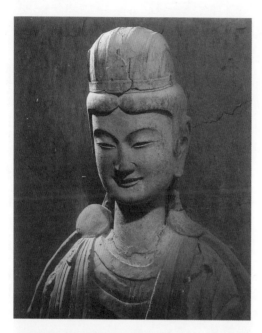

● 北魏 麥積山石窟
　菩薩（局部）
這尊菩薩微微含笑，
像鄰家姐姐一樣親切
可人。

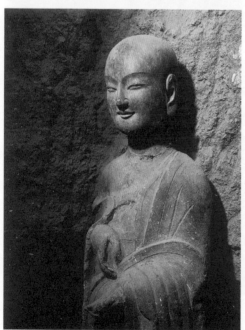

● 西魏 麥積山石窟
　阿難
阿難是佛的弟子。他
記憶力超強，佛的演
說教誨，他都能立刻
記誦。看，這尊雕像
塑造的正是這樣聰明
的少年形象。

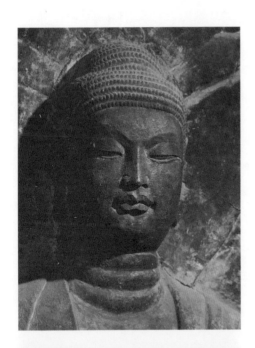

●西魏　敦煌莫高窟
　彌勒佛（局部）

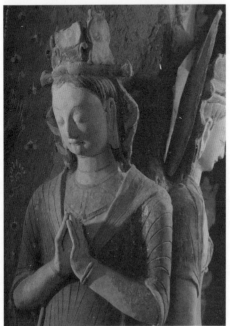

●北魏　敦煌莫高窟
　菩薩（局部）

書法

晉代，上自皇室貴族，下至平民百姓，幾乎無人不好書法。衛氏、索氏、陸氏、郗氏、庾氏、謝氏、王氏等望族更是名家輩出。"晉字"也因此得與唐詩、宋詞等並列為中國藝術史上的豐碑。

南北朝時期，書法出現了南北風格的差異。北朝以碑刻書法為主體，南朝以紙本書法為主體。南朝書法家均為當時名士，北朝則多為民間無名書家。南方楷書、行書、草書並稱，以行書成就最高；北方則是魏碑獨步，楷書為尊。

"天下第一行書"
《蘭亭集序》

晉穆帝永和九年（353年）三月初三，王羲之和他的一些朋友，宴集於會稽山陰的蘭亭（今浙江紹興西南蘭渚山下），行修禊之禮。古人每年三月初三，要到水邊遊玩，以求消除災凶，這稱為"修禊"。王羲之的

這次遊玩，友朋眾多，十分盡興。朋友們置身茂林修竹之中，列坐於水流之旁，將酒杯置於清流之上，任其漂流，停在誰的面前，誰就要即興賦詩。大家把寫成的 37 首詩匯集在一起，公推王羲之作序。此時惠風和暢，王羲之酒酣耳熱之際，文思噴湧，自然之美與人情之美絕妙地交融在一起，於是一氣呵成《蘭亭集序》。

《蘭亭集序》寫成後，王羲之自己也十分得意，後來又寫過十餘遍，但都不及原作。這幅行書遂成為王家的傳家之寶，傳到七世孫智永禪師，還專門修造了儲藏《蘭亭集序》的閣樓。智永臨終，傳給弟子辯才，辯才將之藏於房梁之中，這時已是唐代初年。唐太宗李世民酷愛王羲之書法，不惜重金購求王氏真跡。御史蕭翼遂裝扮成一個窮書生，騙得了辯才的信任，盜走了《蘭亭集序》。唐太宗得到《蘭亭集序》後，曾令當時身邊的侍臣、書法高手馮承素等人用搨的方式複製了數本，賜給了太子和諸王。唐太宗還親自為《晉書》撰寫《王羲之傳論》，稱王羲之的書法是“盡善盡美”。唐太宗臨終時，遺命將《蘭亭集序》真跡殉葬，《蘭亭集序》真跡從此沉埋地下。今天我們看到

1

● 晉 王羲之 蘭亭集
　序（神龍本）

因卷首有唐中宗李顯
神龍年號小印，所以
又稱「神龍本」，現
藏北京故宮博物院。

1- 神龍半印

的《蘭亭集序》，最好的本子也只是馮承素
的摹本了。

　　《蘭亭集序》："永和九年，歲在癸丑，暮
春之初，會於會稽山陰之蘭亭，修禊事也。
群賢畢至，少長咸集。此地有崇山峻嶺，茂
林修竹，又有清流激湍，映帶左右。引以為
流觴曲水，列坐其次，雖無絲竹管弦之盛，
一觴一詠，亦足以暢敘幽情。是日也，天朗
氣清，惠風和暢。仰觀宇宙之大，俯察品類
之盛，所以遊目騁懷，足以極視聽之娛，信
可樂也。夫人之相與，俯仰一世。或取諸懷
抱，悟言一室之內；或因寄所託，放浪形骸
之外。雖趣舍萬殊，靜躁不同，當其欣於所
遇，暫得於己，快然自足，不知老之將至；
及其所之既倦，情隨事遷，感慨係之矣。向
之所欣，俯仰之間，已為陳跡，猶不能不以
之興懷，況修短隨化，終期於盡！古人云，
死生亦大矣。豈不痛哉！每覽昔人興感之
由，若合一契，未嘗不臨文嗟悼，不能喻之
於懷。固知一死生為虛誕，齊彭殤為妄作。
後之視今，亦猶今之視昔。悲夫！故列敘時
人，錄其所述。雖世殊事異，所以興懷，其
致一也。後之覽者，亦將有感於斯文。"

王珣《伯遠帖》

　　王珣是王羲之的族侄。《伯遠帖》是王珣寫的一封書信。王氏家族世代擅書，名家輩出，王羲之雖為垂範百代的"書聖"，但他的作品並無真跡傳世，只以臨本、摹本或刻本的形式流傳，只有王珣的這一封短箋留存人間，使得人們可以看到王氏家族行草書的精微之處。

　　《伯遠帖》：珣頓首頓首，伯遠勝業情期，群從之寶。自以羸患，志在優遊。始獲此出，意不剋申。分別如昨，永為疇古。遠隔嶺嶠，不相瞻臨。

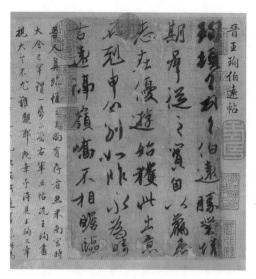

● 晉 王珣 伯遠帖

這封信共 5 行、47 字。行草的筆法削勁挺拔、結體謹嚴。

魏碑

　　魏碑統指北朝的碑刻。北朝各個王朝中，北魏立國時間最長，立碑之風也最盛，故遂將北朝碑刻統稱為"魏碑"。魏碑數量眾多，分佈也很廣，遍及山東、河南、遼寧等省份。

　　魏碑的字體屬於楷書，但別具風格。晉楷、唐楷的書寫大都在紙上進行，魏碑則全部刻在石頭上，筆畫便也因此具有了刀劈斧斫、鋼打鐵鑄的特點。總體來講，魏碑行筆迅起疾收，橫豎有力，字鋒突出，撇、捺都有較重的停頓。魏碑具有自然天成的氣度與雄奇樸質的陽剛之美，充滿生機卻又古意盎然。

　　魏碑這種書體為世人所欣賞，始自清代。清朝前期，金石文字學興起，人們發現了大量南北朝碑刻。阮元、包世臣、康有為等當時的知名人士大力提倡魏碑，魏碑的價值才越來越得到重視。

● 北魏 張猛龍碑

晉大夫張先春秋
賴其聲績漢裔趙景
王張耳浮況春漢之
閒終跨引上

君諱猛龍字神冏南
陽白水人也其氏族
分其源流所出故
備詳世錄不復具載

軒冕周漢窈眇蓋晉
冏靈吾秀月起景飛
神開照武莫微
高山仰止從如嶸

唯德是蹈唯仁是依
極迥丁達素忠若晉
餘響難留清音遒發
天心乃眷觀光玉閒

　　北魏孝文帝開鑿了洛陽龍門石窟。在為佛教造像的同時，一眾善男信女還鐫刻了很多記載造像始末的"造像記"。北魏的造像記有兩千餘塊，稱得上是魏碑之林。《始平公造像記》是其中的代表。

　　北朝的摩崖刻石也是魏碑的代表。摩崖刻石是在山體的巨石上直接鐫刻。鄭文公碑就是摩崖刻石的代表。

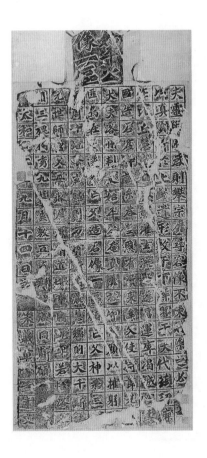

● **北魏 始平公造像記**

此記出於無名書家之手，所受束縛甚少，粗獷率性，富有變化。點畫如同刀削，字體筆畫以方為主，骨力雄強，與北方遊牧民族強悍豪邁的性格十分貼合，呈現出剽悍英武的藝術特色。

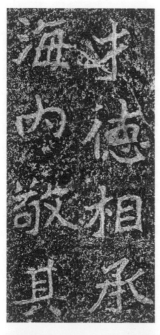

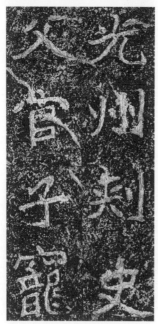

● 北魏 鄭道昭 鄭文公碑（局部）

"光州刺史，父官子寵，才德相承，海內敬其（榮也）。"

鄭文公碑分為上下兩碑，上碑在山東省平度市附近的天柱山上，刻在半山腰的一塊天然巨石之上。下碑在山東省萊州市雲峰山上。兩碑的書寫者是北魏著名書法家鄭道昭，碑文記述了其父鄭羲的生平事跡和著述。因鄭羲的諡號為鄭文公，故稱為"鄭文公碑"。該碑用筆，既有由篆法而來的圓筆特徵，又有隸書獨有的方折感受，方圓交替，在楷體中融合篆隸之意。

繪畫

中國的人物畫出現在漢代以前，但真正興起並對後世產生重要影響是在魏晉時期，其集大成者為東晉顧愷之。他的人物畫真正形成了充分體現中國文化精髓的"以形寫神"特徵。

顧愷之的畫作真跡沒有留下來，今天存世的作品，都是唐宋人的臨摹本。主要有《女史箴圖》《洛神賦圖》《列女仁智圖》《斫琴圖》等。

顧愷之的人物畫特別注意表現人物的特點，他認為"傳神寫照正在阿堵中"，"阿堵"是眼睛的意思，此話是說，最能傳達人物精神的是眼睛。

《女史箴圖》依據西晉張華《女史箴》一文而作。"女史"是女官名，"箴"是規勸、勸誡的意思。西晉惠帝時，賈皇后掌握朝權，賈氏為人狠毒、多權詐，荒淫放縱，朝中大臣張華便收集了歷史上先賢聖女的事跡而寫成了《女史箴》，全篇文章以女史的口氣來規勸和教育宮廷中的婦女要遵循德行

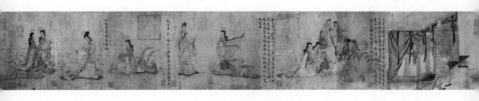

規範。顧愷之就依據這篇文章畫了《女史箴圖》。文章有十二段，畫作也分為了十二段，現存九段。每段在畫側題寫箴文（第一段除外），每段畫面都以女性形象為主體，形象地揭示出箴文的含義，類似今天的連環畫。

《女史箴圖》的每段畫面都相對獨立，但又通過題款及人物服飾的處理等手法，使段與段之間形成一種內在的聯繫，構成一個有機整體。在人物的勾畫上，顧愷之將線描技法推向了極致。《女史箴圖》中的線條循環婉轉，勻淨優美，表現力明顯增強。女史們均著下擺飄搖寬大的衣裙，每款衣裙又配之以形態各異、顏色豔麗的飄帶，使人物顯得修長婀娜、飄飄欲仙，雍容華貴。在繪畫技法上，均以細線勾勒，只在頭髮、裙邊或飄帶等處施以鮮豔的顏色，使得整個畫面亮了起來，同時，畫中人物也被襯托得神態宛然。全圖幾乎沒有背景，通過人物的動作神情來展現氣氛。

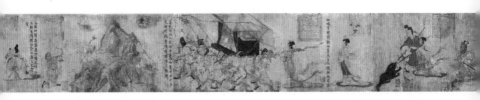

● 晉 顧愷之 女史箴圖

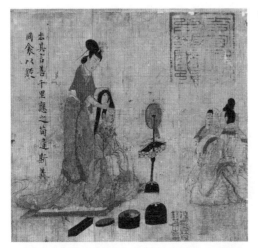

● 晉 顧愷之
　女史箴圖（局部）

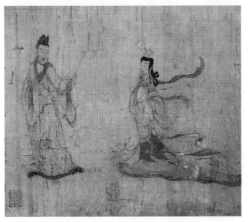

● 晉 顧愷之
　女史箴圖（局部）

● 晉 顧愷之 女史箴圖（局部）── 馮婕妤擋熊

這是《女史箴圖》現存九段中的第一段，畫的是"馮婕妤擋熊"的故事。一天，漢元帝帶領嬪妃們去御花園觀賞鬥獸，忽然，一隻黑熊跑出來直撲漢元帝，周圍的嬪妃嚇得四散躲逃，只有馮婕妤挺身而出，勇敢地擋在漢元帝身前，攔住了黑熊。這時，旁邊的武士順勢將黑熊殺死。

畫面上，黑熊向漢元帝撲來，元帝正欲拔劍，侍衛有的退縮，有的上前，宮女回身奔逃，只有馮婕妤挺身而出，護衛元帝，場面的緊張通過人物各自的神情動作很貼切地表現出來，充分體現了顧愷之重特徵的繪畫理念。

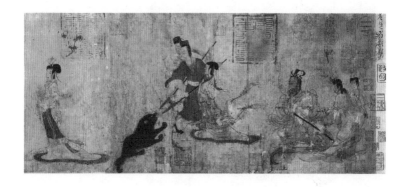

《洛神賦圖》

　　曹植有一名篇《洛神賦》，顧愷之根據它繪成了《洛神賦圖》。

　　傳說伏羲氏有個小女兒，名叫宓妃，溺死於洛水，被人們尊奉為洛水女神——洛神。曹植的《洛神賦》，描述的是自己在洛水遇見洛神，對她一見鍾情，最終卻因為人神有別、不得不分離的淒美故事。

● 晉 顧愷之
　洛神賦圖

曹植在《洛神賦》中用“翩若驚鴻，婉若遊龍”形容洛神輕盈曼妙的體態，顧愷之在畫中將鴻雁與遊龍都作為襯托洛神的背景畫了出來，使畫作具有了強烈的神話氣氛和浪漫主義色彩。

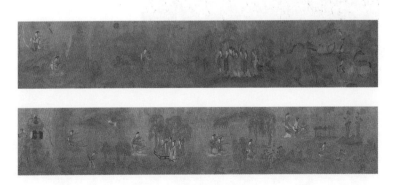

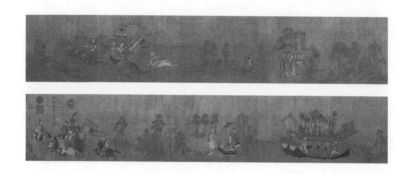

● 晉 顧愷之 洛神賦圖

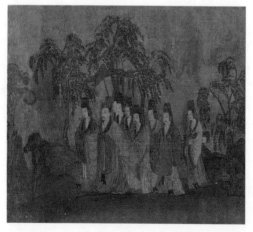

● 晉 顧愷之
洛神賦圖（局部）

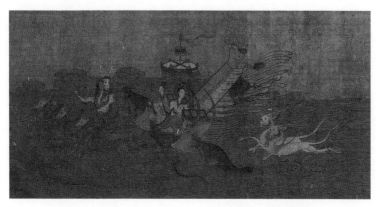

● 晉 顧愷之
　洛神賦圖（局部）

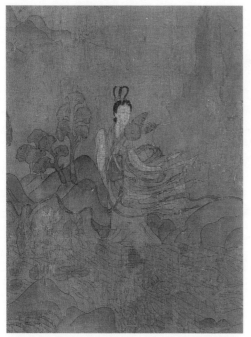

● 晉 顧愷之
　洛神賦圖（局部）
顧愷之用筆細勁古
樸，細緻地描繪出洛
神的神態、服飾和動
作，表現出洛神凌波
微步的美麗身姿。

"三希"

你真能瞎猜！乾隆的書房裏，有三件稀世墨寶，都是晉代的，分別是王羲之的《快雪時晴帖》、王獻之的《中秋帖》和王珣的《伯遠帖》，所以就叫三希堂了。

噢，是三件寶貝啊。這本《三希堂法帖》就這三件東西嗎？怎麼這麼重？

隋唐
581-907

藝術代表：書法　繪畫　雕塑　陶瓷

隋唐三百多年，是中國歷史上最開放的
時代。周邊國家仰慕唐代文明，紛紛派
遣人員到唐朝學習。在大唐土地上，各
種文化相互交流融合，造就了一代風華。

藝術史判斷

藝術風格多樣，技法高超，每個領域都出現了大師和偉大的作品。

唐楷成為後世學書者的典範；人物畫進入黃金時代；"唐三彩"是陶瓷中的奇葩……唐代藝術充滿了樂觀精神和不可思議的活力。

書法

　　後人評說唐代書法，往往稱唐字"隆法"或"重法"，指的是唐代定下了楷書的規範。長久以來，唐楷都是後世學書者的典範。虞世南、歐陽詢、褚遂良、顏真卿、柳公權，都是楷書大家。其中，歐體（歐陽詢的楷書）、顏體（顏真卿的楷書）、柳體（柳公權的楷書），更是最受重視的學習樣本。

唐楷

歐體：瘦硬豐潤。

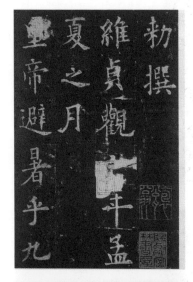

● 唐 歐陽詢 九成宮
　醴泉銘（局部）

● 唐 歐陽詢 九成宮
　醴泉銘（局部）

此碑記述了"九成宮"的來歷和其建築的雄偉壯觀，介紹了唐太宗在宮城內發現醴泉的經過。

顏體：飽滿、端莊。

● **唐 顏真卿 東方畫
贊碑（局部）**
碑文讚頌了漢代東方
朔的博學多識與高潔
品格。

柳體：均勻瘦硬。

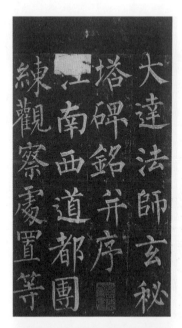

● 唐 柳公權
　玄秘塔碑（局部）

此碑記敘了唐代僧人大達法師的身世與德行。大達法師去世後，靈骨安放於玄秘塔。

大唐三藏聖教序　太宗文皇帝製

蓋聞二儀有象，顯覆載以含生；四時無形，潜寒暑以化物。是以窺天鑑地，庸愚皆識其端；明陰洞陽，賢哲罕窮其數。然而天地苞乎陰陽而易識者，以其有象也；陰陽處乎天地而難窮者，以其無形也。故知象顯可徵，雖愚不惑；形潜莫覩，在智猶迷。況乎佛道崇虛，乘幽控寂，弘濟萬品，典御十方。舉威靈而無上，抑神力而無下。大之則彌於宇宙，細之則攝於豪釐。無滅無生，歷千劫而不古；若隱若顯，運百福而長今。妙道凝玄，遵之莫知其際；法流湛寂，挹之莫測其源。故知蠢蠢凡愚，區區庸鄙，投其旨趣，能無疑惑者哉！

然則大教之興，基乎西土，騰漢庭而皎夢，照東域而流慈。昔者分形分迹之時，言未馳而成化；當常現常之世，民仰德而知遵。及乎晦影歸真，遷儀越世，金容掩色，不鏡三千之光；麗象開圖，空端四八之相。於是微言廣被，拯含類於三塗；遺訓遐宣，導群生於十地。

狂草

在中國書法中，"狂草"最具個性風格。"狂草"之特點在"狂"。此"狂"一指書之狂，其書法詭奇恣肆，狂放不羈；一指人之狂，書法家在創作時往往會處於癲狂狀態。唐代出現了兩位"狂草"大家——張旭和懷素。張旭與李白是意趣相投的朋友。懷素的生活年代晚於張旭，他自幼出家為僧，是玄奘法師的門人。張旭性嗜酒，常常大醉，醉後呼叫狂走，然後下筆作書，有時甚至會以頭髮蘸取墨汁來作書，醒來自己看到墨跡，也認為是神來之筆，再作即不可能。因為他的這種創作狂態，人們稱他為"張顛"。懷素嗜酒更甚於張旭，一日要醉多次，往往醉後狂書，時人就稱他為"狂僧"。"顛張狂素"或"顛張醉素"的說法即來源於此。

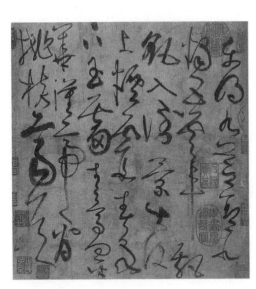

● 唐 張旭 古詩四帖
（局部）

"東明九芝蓋，北燭五雲車。飄颻入倒景，出沒上煙霞。春泉下玉霤，青鳥向金華。漢帝看桃核，齊侯（問棘花。應逐上元酒，同來訪蔡家。）"

● 唐 懷素 自敘帖（局部）

"懷素家長沙，幼而事佛，經禪之暇，頗好筆翰。然恨未能遠睹前人之奇跡，所見甚淺。遂擔笈杖錫，西遊上國，謁見當代名公，錯綜其事。遺編絕簡，往往遇之，豁然心胸，略無疑滯。"

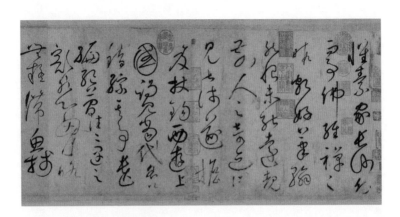

繪畫

唐代是人物畫的黃金時代。

山水畫到隋唐有了變化，山水不再僅僅作為人物的背景，而是逐漸獨立出來。唐代大都是彩色的"青綠山水"。水墨山水開始起步，但不是主流。

彩色山水畫

隋代展子虔的《遊春圖》是中國現存最早的山水畫。畫家先用筆勾勒出山水的輪廓，然後用顏料填塗，顏料主要是孔雀石和綠松石磨成的粉末，這樣的青色和綠色，在畫岩石和地表的青苔時，都非常生動。這類山水畫被稱作"青綠山水"。據說，"青綠山水"的畫法，是展子虔開創的。到唐代，李思訓、李昭道父子延續了這種畫法，且更上一層樓，構圖更為複雜精巧，山石植被畫得更有質感，形成了更具東方貴族氣息的裝飾性畫風。

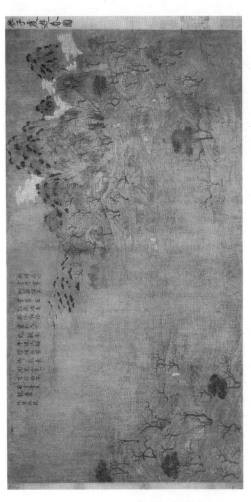

● **隋 展子虔 遊春圖**

採用鳥瞰式構圖，表現貴族士人們的春遊景象。兩側青山聳峙，此山之間是大片的江水，江面上水波粼粼。有人泛舟其上。

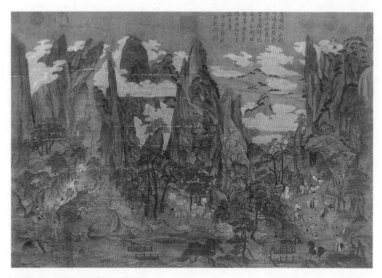

● 唐 李昭道 明皇幸蜀圖

這是一幅以山水為主的歷史故事畫，畫的是唐玄宗（唐明皇）在安
史之亂中到四川避難之事。一隊人馬在蜀地的崇山峻嶺間穿行。
全圖為平視構圖，山石、樹木畫得都很細緻。

● 唐 李昭道 明皇幸
　蜀圖（局部）

1、紅衣人，乘三花黑
馬，正要過橋，此人應
為唐明皇（唐玄宗）。

人物畫的黃金時代

　　唐代朝廷中發生大事時，往往會讓宮廷畫師畫下來，就像今天照相一樣。這類畫以故事和人物為主。唐代閻立本的《步輦圖》就屬這類紀實性畫作。

　　仕女畫在唐代人物畫中最有特色，畫的主人公大都是貴族女性。張萱和周昉是唐代最有名的仕女畫家。

閻立本《步輦圖》

　　唐貞觀年間，吐蕃之王松贊干布派遣使者到長安向唐王朝求婚，唐太宗李世民答應了這一請求，決定將文成公主嫁給松贊干布。松贊干布就派使臣祿東贊到長安迎接文成公主。《步輦圖》即以此為題，畫面描繪的是唐太宗接見吐蕃使臣祿東贊的情景。

●　唐 閻立本 步輦圖

唐太宗坐在步輦上接見吐蕃使臣。步輦是由宮女們抬著的座椅。為顯示帝王尊嚴，畫家有意將周圍人物畫得小一些，而將唐太宗李世民畫得高大。

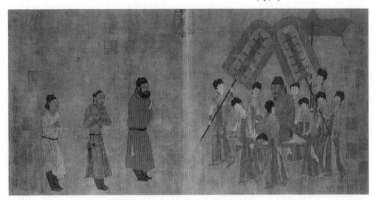

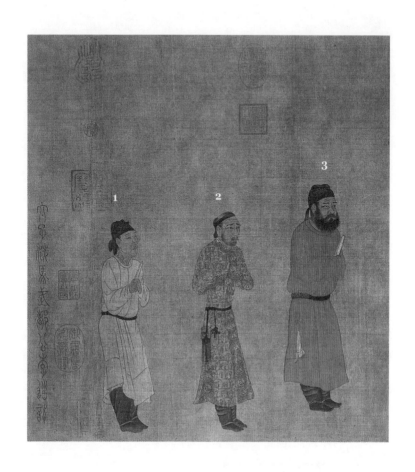

● 唐 閻立本 步輦圖
（局部）

1- 翻譯
2- 吐蕃使臣祿東贊：謹
慎謙恭，有風塵之色，
但又顯得精明強幹。祿
東贊穿細花小衣，跟史
書上的記載一致。
3- 唐朝的禮儀官

張萱《搗練圖》

　　張萱是唐玄宗時的宮廷畫家，畫作多取材於貴族生活。張萱用畫筆忠實記錄唐玄宗和楊貴妃的日常生活。

　　練是絲織品的代稱。搗練是將絲織品放在草木灰水中，用木杵搗打，將絲中的膠和雜質去掉，讓絲織品變得清潔而柔軟。搗過的練才能做衣服。

●**唐　張萱　搗練圖（局部）──搗練**

1- 木杵：兩端粗，中間細的木棒。
2- 浸在木盆中的絲織品"練"

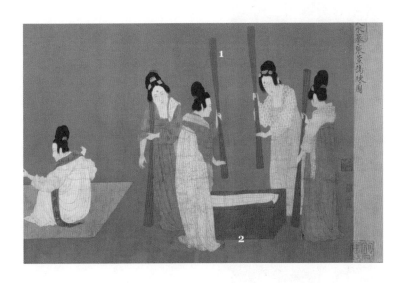

● 唐 張萱 搗練圖

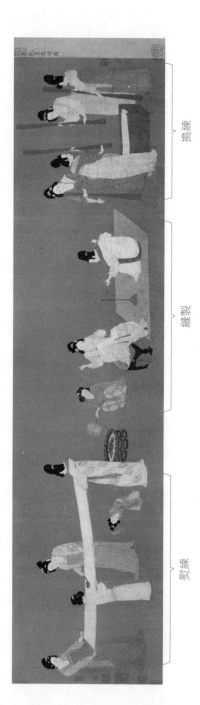

搗練

縫製

熨練

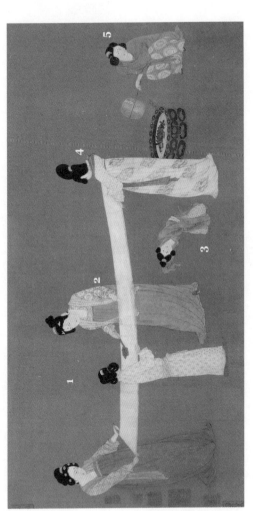

● 唐 張萱 搗練圖
　（局部）——熨練

1- 正在使勁扯平練的婦
人
2- 用熨斗熨燙練，讓它
平整。
3- 貪玩的小女孩
4- 衣服上的花紋好漂亮
5- 扇爐火的侍女，爐火
用來加熱熨斗。

周昉《簪花仕女圖》

周昉是中唐時期的宮廷畫家。他筆下的女性形象以肌膚豐滿為美，衣著富麗，用筆簡勁，色彩柔麗。多表現宮中女性單調寂寞的生活，如撲蝶、撫箏、對弈、揮扇、演樂等。

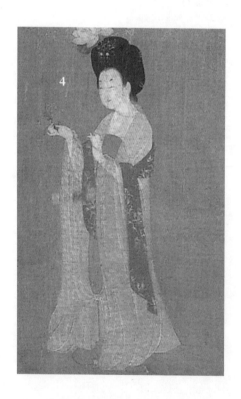

● 唐 周昉
　簪花仕女圖（局部）

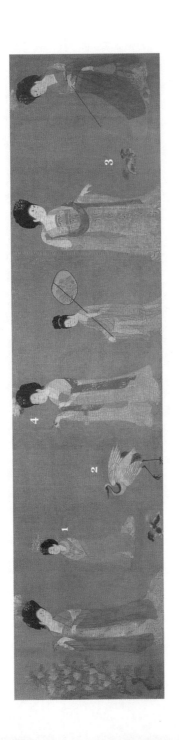

● 唐 周昉
簪花仕女圖

這幅畫卷展現了後宮嬪妃的一個生活片斷。大致是在暮春時節，卷首和卷尾的兩名仕女相向回首，前後呼應，將整幅畫結構為一個整體。

人物體態豐滿，服飾顏色以紅、紫為主。畫中貴婦頭梳高髻，簪大朵牡丹，身著輕薄華美的紗衣，臂膊在紗衣中若隱或現。每個人都沉浸於自己的世界中，整幅畫卷充滿悠閒氣息。

1- 身著朱紅披風的女子神情凝重

2- 走動展翅的白鶴

3- 可愛的小狗

4- 持花的女子神情悠然自得

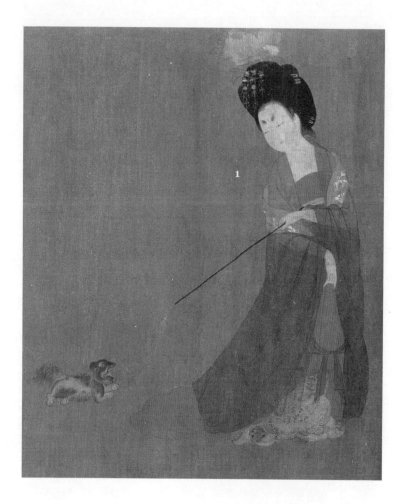

● 唐 周昉 簪花仕女圖（局部）

1- 逗狗的女子青春活潑

韓滉《五牛圖》

　　中國古代山水畫、花鳥畫、人物畫均有較多精品傳世，但以牛入畫，且又如此生動者，唯有唐代韓滉的《五牛圖》。

　　《五牛圖》畫了五頭神態各異的牛。每頭牛肥瘦不同，筋骨描繪得十分清晰，毛皮極富質感，說明畫家的造型能力很強。畫面採用近景構圖，中間一頭牛是正面面向觀者，由於畫家對透視處理得十分到位，因而整幅畫顯得逼真自然。更為吸引人的是，每頭牛似乎都有不同的性格，神態各異，充分展現了畫家細緻的觀察能力。

●唐 韓滉 五牛圖（局部）
1- 昂頭前行的這頭牛比較嚴肅
2- 貼近荊棘的這頭牛安然自在

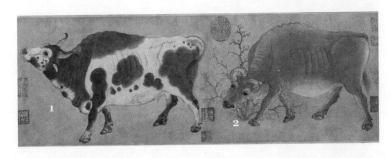

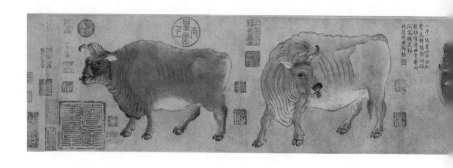

《五牛圖》寓有深意。後世大都認為這五頭牛被人格化了。五頭牛中的四頭都很悠閒自在，只有一頭牛戴著絡頭。這頭牛明顯地不太高興，或許是因為不自由，或許是感到不公平。

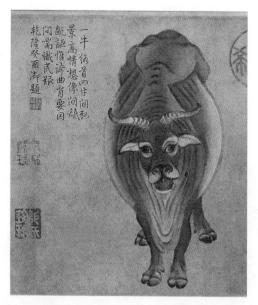

● 居中的這頭牛顯得老實本分

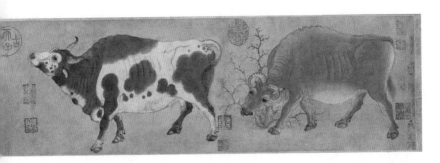

● 唐 韓滉 五牛圖

● 戴著絡頭的牛

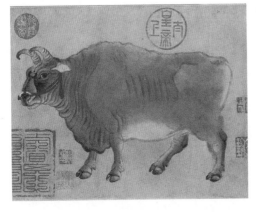

● 舔舌回首的這頭牛
 眼神活潑，有點調
 皮。

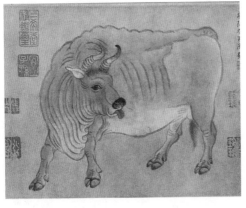

飛天：敦煌壁畫之精靈

甘肅省的敦煌是古代絲綢之路的一個必經之地。在那裏，敦煌本地人、往來中西的客商們為了祈福或者信仰，都願意出資建造佛教石窟。這些石窟集中在敦煌東南鳴沙山的斷崖上，自前秦到元代，歷經十個朝代，數量達幾百個，史稱"莫高窟"。莫高窟中，既有泥塑的佛像，也有美麗的壁畫。最有藝術生命力的作品集中在隋唐時期。

佛教把空中飛行的天神稱為"飛天"。飛天是敦煌壁畫中多彩多姿的精靈。莫高窟的每個洞窟中，幾乎都繪有飛天。

魏晉南北朝時期，飛天的形象主要還是舶來品，印度和西域少數民族的色彩非常明顯。飛天的頭部有光圈，臉型橢圓，鼻樑挺直，大眼大嘴大耳，戴耳環，頭束圓髻，身材粗短，上身赤裸，飛行的姿勢十分笨拙。隋代是飛天繪畫最多的一個時代，飛天種類最多、姿態最豐富。有手持樂器的，也有手捧花盤的，還有揚手散花的，飛行姿態更是千變萬化。到唐代，飛天的藝術形象達到了完美境地，形成了完全中國化的飛天。

　　飛天的飛翔之態在印度壁畫中多是通過項鏈的傾斜來暗示，在西域少數民族壁畫中則將身體前傾，而在中國的飛天中，人物的下半身創造性地使用了飛動的衣裙和長長的飄帶，形象地表現出飛翔之意，更為優美輕盈，充滿著生命的律動，凸現出中原文化傳神寫意、氣韻生動的審美追求。

●唐 飛天
這洞窟壁畫上的黑飛天為唐代壁畫所獨有

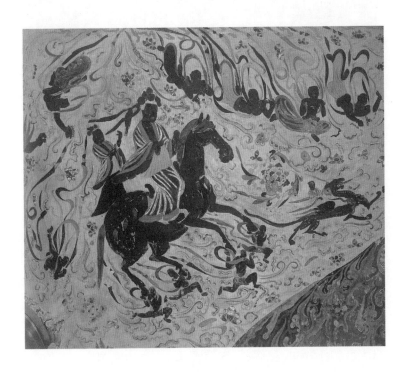

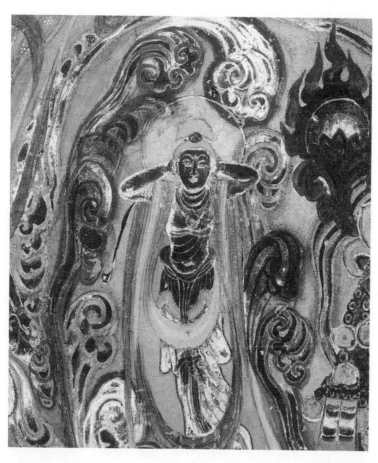

● 唐 飛天

雕塑

唐代的雕塑大都是佛教人物，如佛、菩薩、力士等。今天，我們要想看唐代雕塑，可以去甘肅敦煌、四川樂山、洛陽龍門等地。唐代雕塑的這些形象，有的十分高大威猛，體現大唐氣勢；有的親切自然，充滿人間氣息。

敦煌石窟佛教雕像

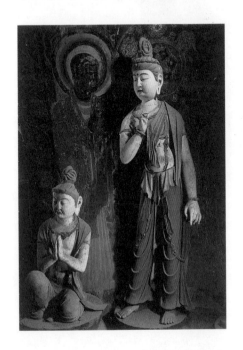

●唐 菩薩

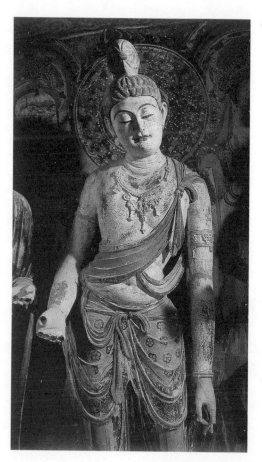

● 唐 菩薩

洛陽龍門石窟

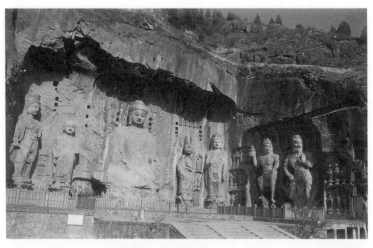

● 唐 大盧舍那佛龕

● 唐 大盧舍那佛
（局部）

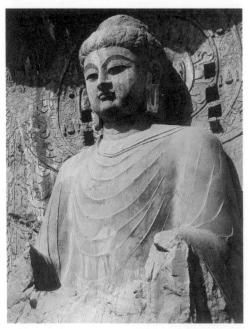

四川樂山大佛

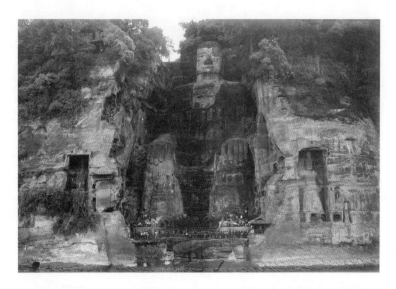

● 唐 彌勒大佛

這尊佛坐像高71米，有"山是一尊佛，佛是一座山"之壯譽，是世界上最大的摩崖石刻佛像。

大佛雕鑿於樂山棲鸞峰上，此處是岷江、青衣江、大渡河匯流處，水勢凶猛，常造成船毀人亡的悲劇。唐代一名叫海通的和尚遂起意修造這尊大佛，以求鎮壓水勢。共開鑿了90年，始建成此大佛像。

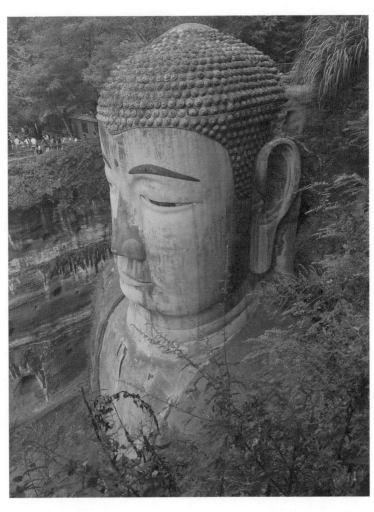

大佛的頭頂共有螺髻
1021 個。這些螺髻
都是石塊嵌就的。

陶瓷

　　唐代最有名的陶瓷是“唐三彩”，這是
一種陶器，器物上有黃、綠、褐、藍、黑、
白等多種釉色，但一般以黃、綠、褐三色為
主，所以稱“三彩”。各種顏色互相浸潤，
顯得五彩斑斕，十分絢麗。

　　唐三彩多是唐代王公百官墓中的陪葬
品。出土的唐三彩有好多種器型，有動物、
人物以及日常生活中的各種物品。唐三彩中
最有名的是各種人物，比如女僕、打獵的
人、駱駝載樂俑等，這些常被當作唐三彩的
代表。

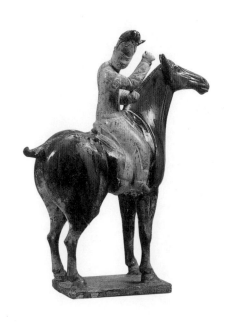

● **唐 狩獵俑**

這是一個騎在馬上打
獵的人。他一手勒住
馬韁，一臂高舉握
拳，側身後顧，似乎
想攻擊身後的動物。

● **唐 獵騎胡俑**

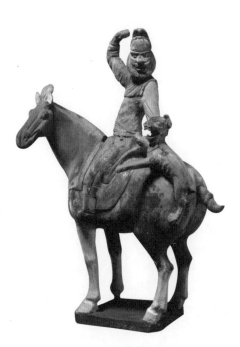

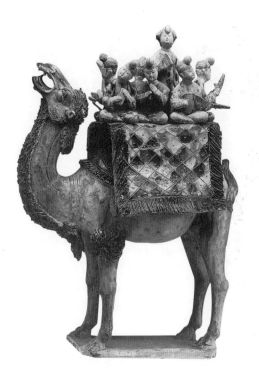

● 唐 駱駝載樂俑

駱駝上以木架做成平台。上面坐著的都是表演音樂的人，有男有女，他們正在彈奏樂器（詳見下圖）。

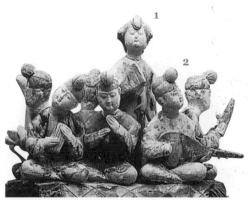

1- 跳舞的女孩
2- 男樂俑，樂器有：簫、笛、箜篌、琵琶、拍板、排簫、笙等。

● 唐 駱駝載樂俑

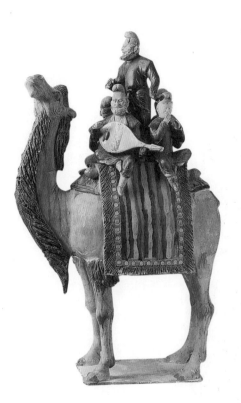

1- 似乎在歌舞的胡人
2- 吹觱篥
3- 彈琵琶

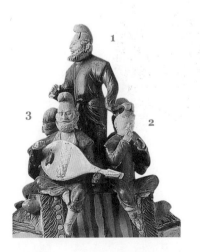

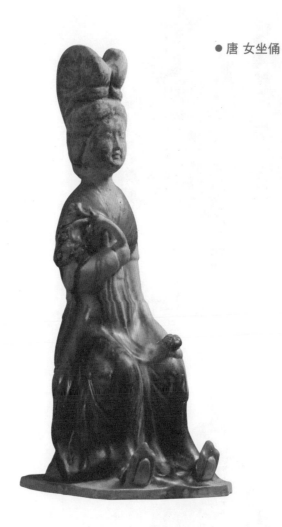

●唐 女坐俑

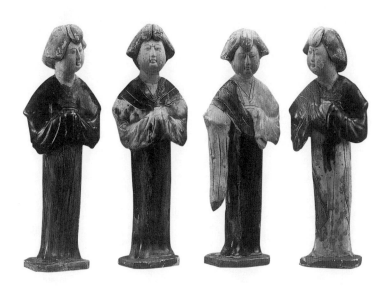

● 唐 三彩女立俑

這些都是唐代的女
子。她們肩上披的叫
做"帔巾",是唐代
女性的時尚穿著。仔
細看,每個女子的表
情都不一樣呢。

以胖為美

也不見得，反正，我覺得吧，美好的時代就是要以胖為美，這樣就可以放心地吃，越吃越胖，越胖越美。

人家唐代繪畫中的人物，雖然胖，但都顯得高貴、寧靜，那氣質可不是靠吃出來的。